历代法书
碑帖经典

赵孟頫《三门记》

故宫博物院 编

故宫出版社

出版说明

二〇一三年，教育部制定颁发了《中小学书法教育指导纲要》（以下简称《纲要》），明确提出要推进中小学书法教育，传承中华民族优秀传统文化，对各级教育部门、教师书法都做了具体要求。书法教育已经成为全面实施素质教育的一项明确要求。故宫博物院藏有最佳的历代法书碑帖孤本、珍本，这些正是书法爱好者临习的最佳范本，涵盖了教育部制定的《纲要》推荐书目中的绝大多数，出版一部与《纲要》匹配的版本好、质量佳、图版清晰的书法字帖，更好地推广传统文化，是本系列图书的选题初衷。

本系列图书，是完全按照教育部《纲要》推荐的书目而编辑。作为供中小学生临摹学习书法的范本，在临习的过程中供初学者了解、熟识碑帖撰写的内容，掌握古文，对丰富读者的传统文化知识是有所帮助的。增加释文与标点，方便临习者使用与学习，是本书的一大特色。

本系列图书在编辑过程中，遵从以下原则：

一、释文用字依从现代汉语用字规范，参考《现代汉语词典》（第七版）《汉语大字典》。衍字（原书写者在旁点去）不作释文。

二、古代碑刻拓本多为剪裱本册页装，存在语句次序颠倒、丢字、落字、语句不通的情况，释文尊重现选拓本原状顺序，缺、丢字则根据全拓本或其他版本予以备注说明，方便读者阅读、理解原碑文意。原文语句不完整者不设置标点符号。

三、碑刻拓本中残损严重、残缺之字以□框注。

此后，还将陆续推出历代名家的其他珍贵墨迹与碑帖拓本，方便读者临摹、欣赏与研究。

编者 二〇一八年七月

简 介

《三门记》，全称《玄妙观重修三门记》，元牟巘撰文，元赵孟頫书并篆额。后纸有董其昌、李日华、陈继儒题跋。鉴藏印有晋府诸印，梁清标、梁同书、孔继涑、孙尔准等诸家印。现藏日本东京国立博物馆。

赵孟頫（一二五四—一三二二），字子昂，号松雪道人、欧波亭长、水精宫道人等。世居湖州（今浙江省）。曾任兵部郎中、翰林学士承旨、荣禄大夫。他工诗文，擅长书画，《元史》本传记载他「篆籀分隶真行草无不冠绝古今，遂以书名天下」。

玄妙观，坐落于苏州市，著名的道教寺庙，始建于西晋。元成宗元贞元年，改为玄妙观。《三门记》是元大德年间重修玄妙观山门之后所立之碑。

《三门记》，纸本，楷书，纵三十五·八厘米，横二八四·一厘米。书法方阔浑厚，笔势雄健，端庄典雅，是赵孟頫大楷代表作之一，书写时约五十岁有余。明人张丑称赞此碑：「此卷精彩，可照四裔。」

此书是书法爱好者学习赵体大楷的经典范本。

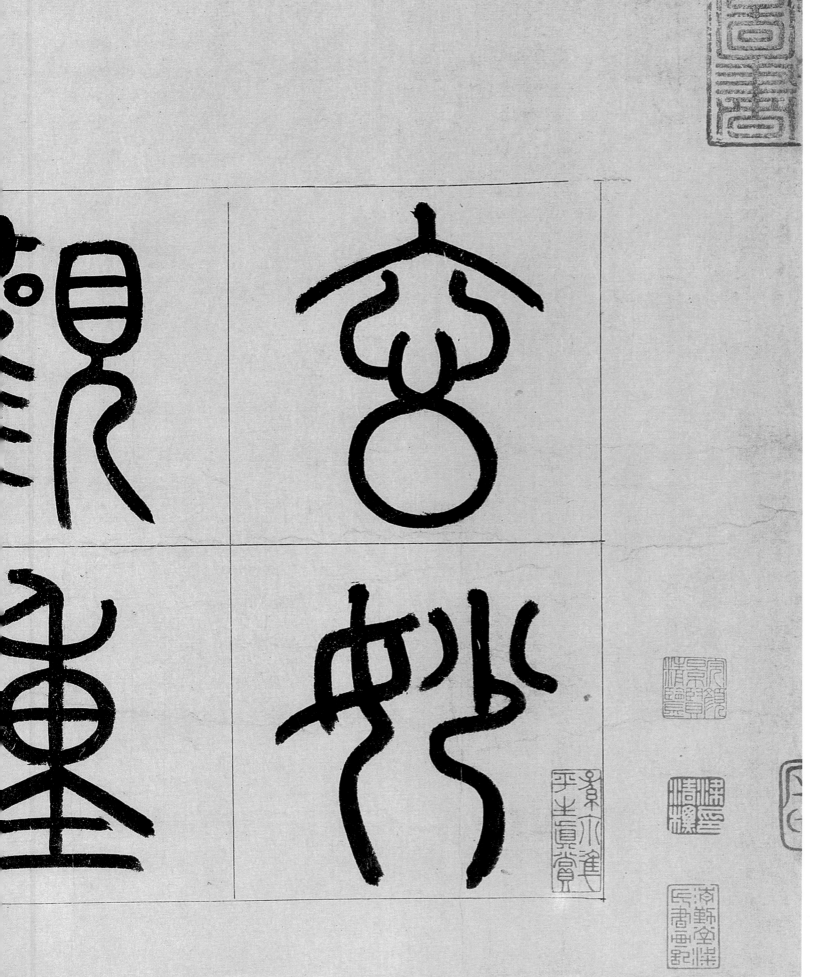

脩門

三記

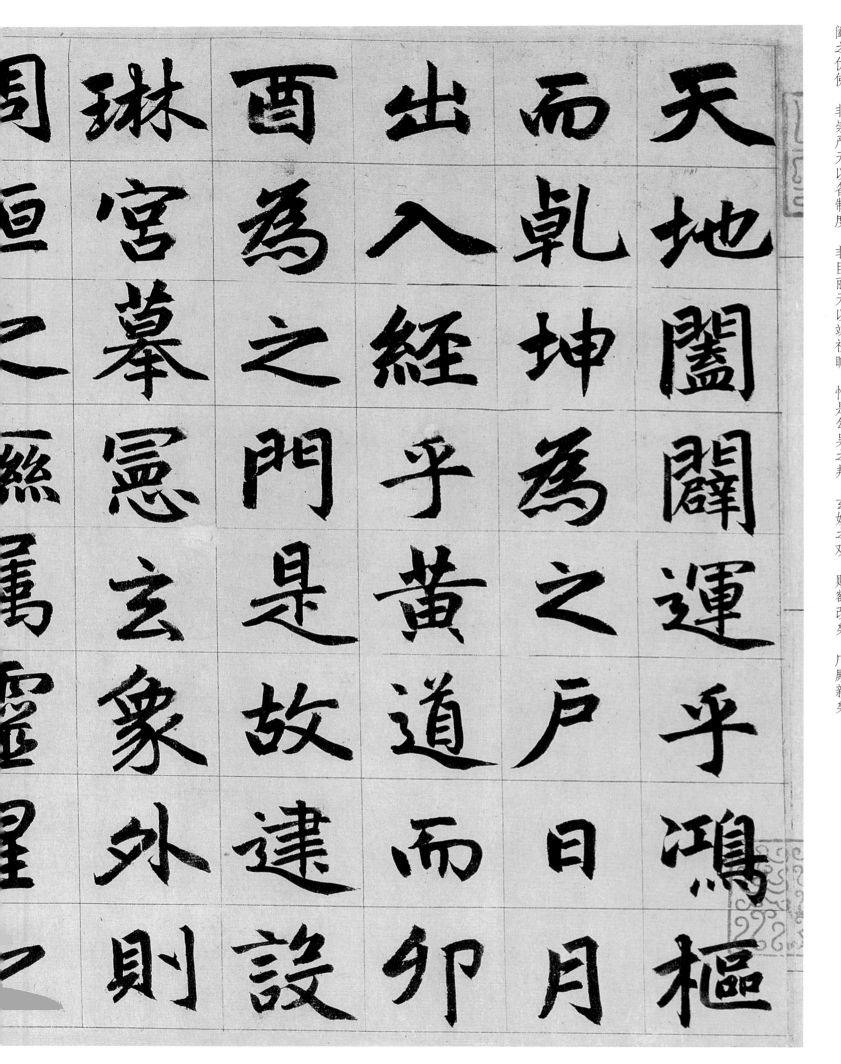

天地闔闢，運乎鴻樞，而乾坤為之戶。日月出入，經乎黃道，而卯酉為之門。是故建設琳宮，摹憲玄象，外則周垣之聯屬，靈星之橫陳；內則重闈之划開，閭

天地闔闢，运乎鸿枢，而乾坤为之户。日月出入，经乎黄道，而卯酉为之门。是故建设琳宫，摹宪玄象，外则周垣之联属，灵星之横陈；内则重闱之划开，阎

阖之仿佛。非崇严无以备制度，非巨丽无以竦视瞻。惟是勾吴之邦，玄妙之观，赐额改矣，广殿新矣

橫陳內則重薩之畫

開閶闔之彷彿非崇

嚴無以備制度非巨

麗無以竦視瞻惟是

勾吳之邦玄妙之觀

賜額改爲廣殿新爲

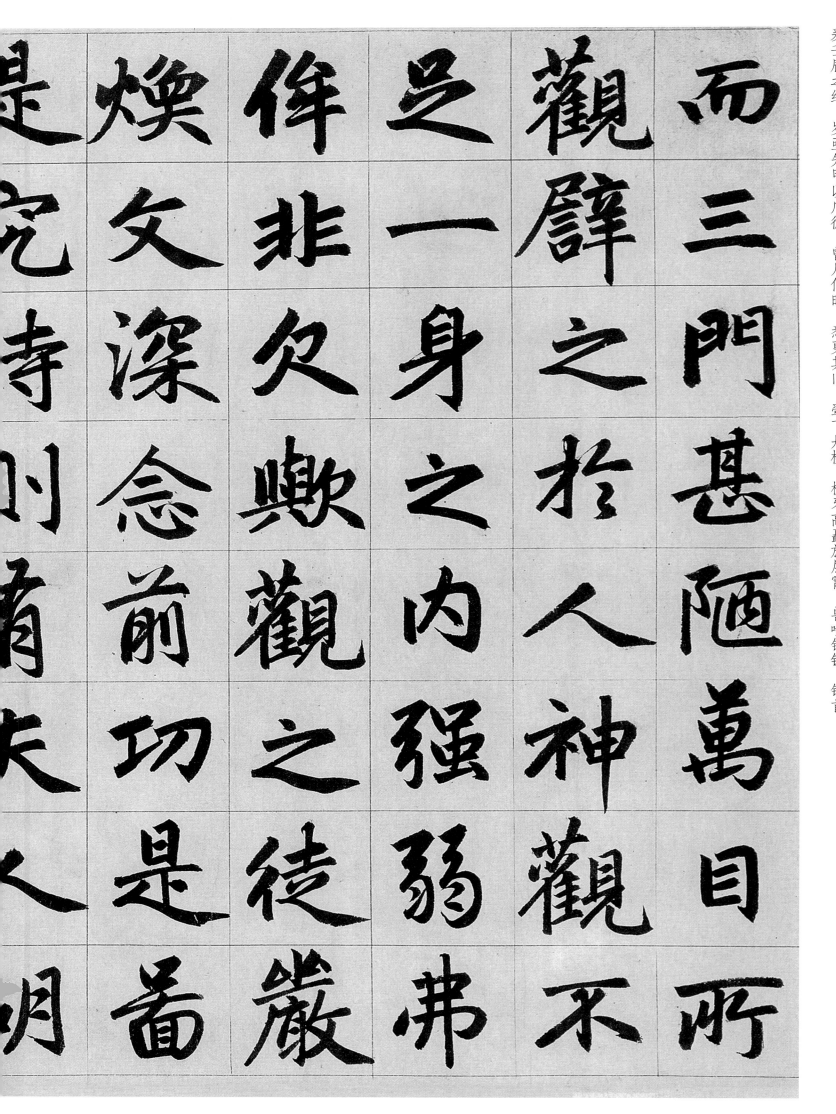

而三门甚陋，万目所观，譬之于人神，观不足一身之内，强弱弗侔，非欠欤？观之徒严焕文，深念前功，是图是究。时则有夫人胡氏妙能，捐其簪珥，给其资用。

爰壬辰之纪，岁亟先甲以庀徒，曾几何时，悉更其旧。翚飞丹栱，檐牙高矗於层霄，兽啮铜镮，铺首

氏妙能揄其簷珥絡

其資用爰王辰之紀

歲函先甲以定徒曾

縈何時悲更其舊孽

飛丹栱簷牙高真直於

層霄獸嚙銅鐶鋪首

辉煌于朝日。大庭中敞，峻殿周罗。可以树羽节，可以容鸾驭。可以陟三成之坛，通九关之奏；可以鸣千石之虡，受百灵之朝。气象伟然，始与殿称矣。

于是吴兴赵孟頫复求记於陵阳牟巘，土木云乎哉？言语云乎哉？惟帝降衷，惟皇建极。因人心固有

辉煌於朝日大庭中
敞峻殿周罗可以尌
羽節可以容鸞馭可
以陟三成之壇通九
以之奏可以鳴千石
關之彙夔靈之朝氣

象偉然始興廢稱失
扵是吳興趙孟頫復
求記扵陵陽年懴土
木云乎我言語云乎
戎惟帝降衷惟
皇建极囘人心固有

与天下为公，初无侧颇、无充塞然。或者舍近而求诸远，既昧厥元；欲入而闭之门，复迷所向。孰与抽关启钥？何异摛埴索涂？是未知玄之又玄，户之不户也。

夫始平冲漠者，造化之枢纽；极乎高明者，中庸之阃奥。盖所谓会归之极，所谓众妙之门。庸作铭

與天下為公初無側
頗無充塞然或者舍
近而求諸遠既昧厥
元欲入而闢之門復
迷所向孰與抽關啟
鑰何異摛埴索涂是

謂　蓋　高　者　不　末
衆　所　明　造　戶　知
妙　謂　者　化　也　玄
之　會　中　之　夫　之
門　歸　庸　樞　始　又
庸　之　之　紐　乎　玄
作　極　闔　極　冲　戶
銘　所　奥　乎　漠　之

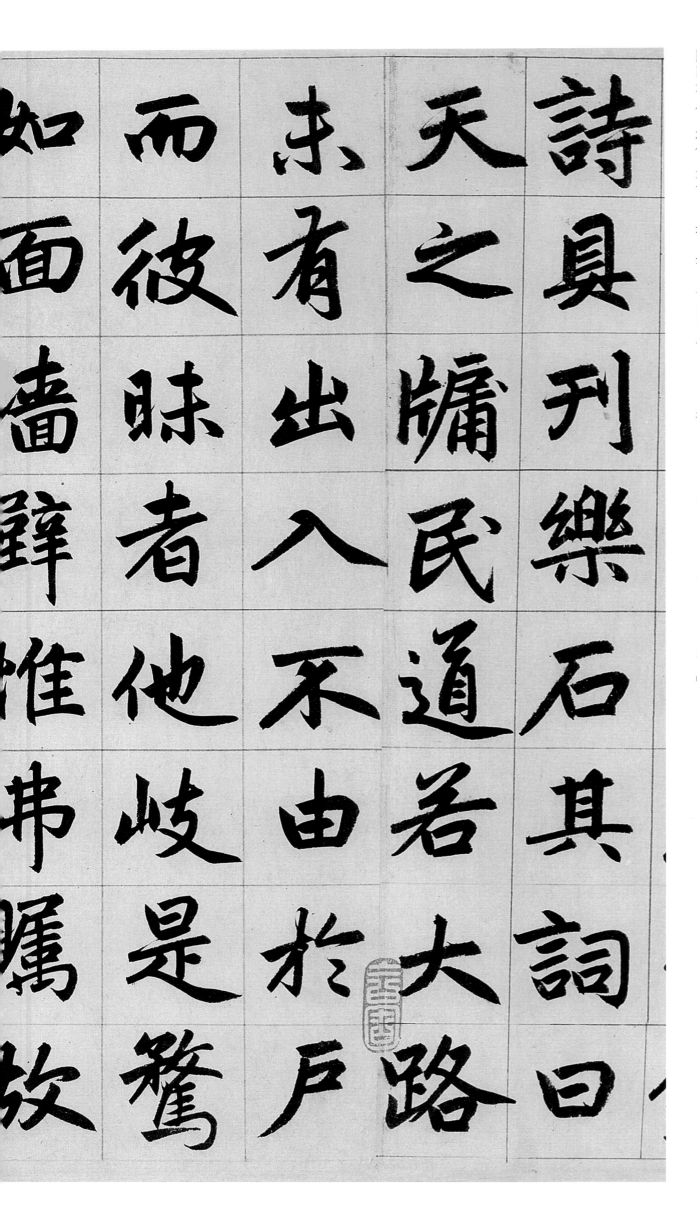

詩，具刊樂石，其詞曰：「天之牖民，道若大路。未有出入，不由於戶。而彼昧者，他岐是騖。如面墻壁，惟弗矚故。脫扃剖鐍，孰發真悟？乃崇珍館，乃延飆馭。闶閬洞啟，端倪呈露。四達民迷，有赫臨顧。咨爾羽褵，壹爾志慮。陰闔陽辟，恪守常度。」

陰　洛　四　開　遮　膠
闇　尔　達　閎　崇　唇
陽　羽　民　洞　孫　吾
闢　襦　迷　啓　舘　鉥

恪　壹　有　端　迤　勅
守　尔　恭　倪　延　裝
常　志　臨　呈　飈　真
度　慮　顧　露　馭　悟

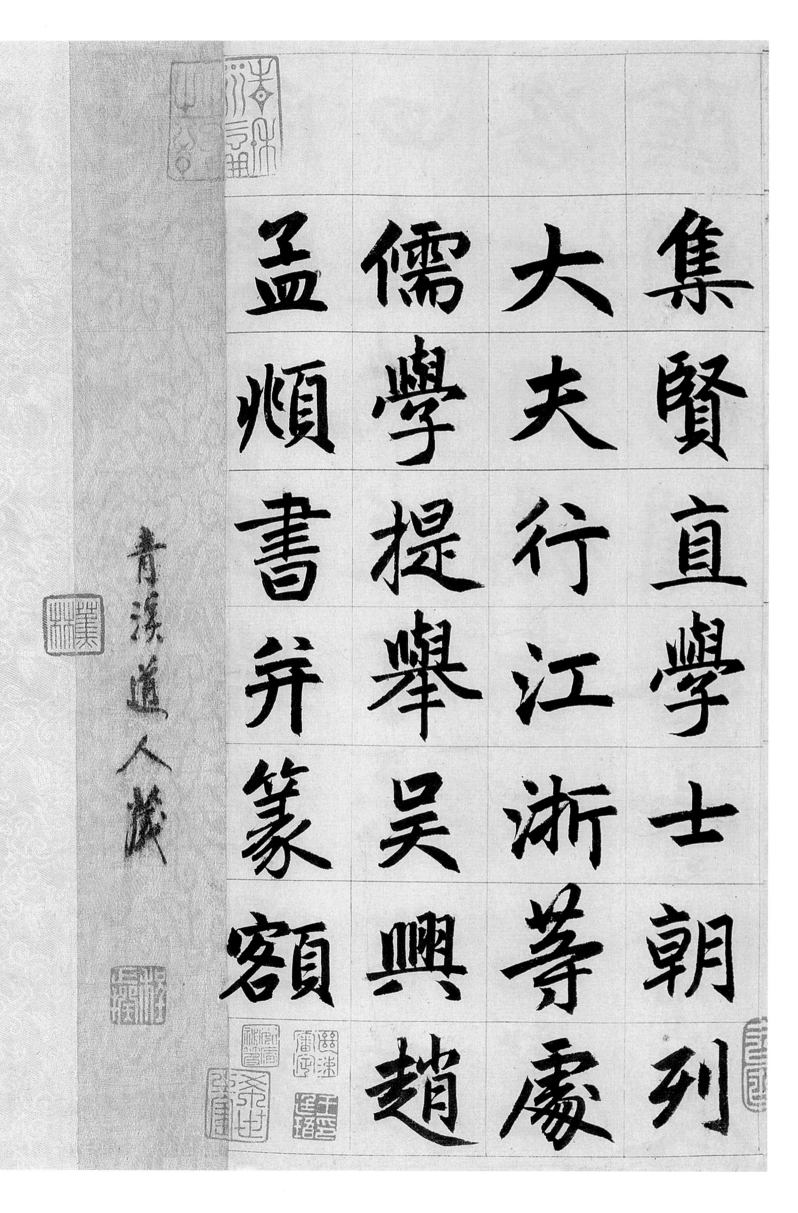

集賢直學士朝列

大夫行江浙等處

儒學提舉吳興趙

孟頫書并篆額

青溪道人藏

熟観李小海岳麓寺

碑乃知此碑之逼真

矼它集賢偽師耳

董其昌觀

铖石於天啓之元得夊敏所書殿記於清

濬曹起莘家展至後陵覺語脈齟齬深

以為蔵後三年又浔三門記於五眘何

民閲之乃悟其首尾互裝向非越石嗜

古狗奇遇卽扱之則延津之合難矣夊敏

此書有泰和之朗而無其佻有季海之重

而無其鈍不用平原面目而舍其精神天

下趙碑茅一也不易浔、、

崇禎己巳秋日東吳李日華

道光元年九秋四日觀於就懷居

金鑽孫爾準

图书在版编目（CIP）数据

赵孟頫《三门记》/ 故宫博物院编；赵国英主编 .
— 北京 : 故宫出版社 , 2019.5
（历代法书碑帖经典）
ISBN 978-7-5134-1192-9

Ⅰ.① 赵… Ⅱ.① 故…② 赵… Ⅲ.① 楷书—碑帖—
中国—元代 Ⅳ.① J292.25

中国版本图书馆 CIP 数据核字（2019）第 011507 号

历代法书碑帖经典

赵孟頫《三门记》

故宫博物院 编

主　　编：赵国英

副 主 编：王　静

出 版 人：王亚民

责任编辑：王　静

装帧设计：王　梓

责任印制：常晓辉　顾从辉

图片提供：故宫博物院资料信息部

出版发行：故宫出版社

　　　　　地址：北京市东城区景山前街4号　邮编：100009
　　　　　电话：010-85007808　010-85007816　传真：010-65129479
　　　　　邮箱：ggcb@culturefc.cn

制　　版：北京印艺启航文化发展有限公司

印　　刷：北京启航东方印刷有限公司

开　　本：787毫米×1092毫米　1/8

印　　张：2.5

字　　数：3千字

图　　数：8

版　　次：2019年5月第1版
　　　　　2019年5月第1次印刷

印　　数：1—5000册

书　　号：ISBN 978-7-5134-1192-9

定　　价：42.00元